拍照的人

寻塔

PHOTO TAKERS

熊小默　编著

U0113511

人民邮电出版社

北　京

图书在版编目（ＣＩＰ）数据

拍照的人 . 寻塔 / 熊小默编著 . -- 北京 ： 人民邮电出版社， 2023.3
ISBN 978-7-115-59621-5

Ⅰ . ①拍… Ⅱ . ①熊… Ⅲ . ①摄影集－中国－现代②摄影师－访问记－中国－现代 Ⅳ . ① J421 ② K825.72

中国版本图书馆 CIP 数据核字（2022）第 124612 号

--

内 容 提 要

《拍照的人》是导演熊小默策划的系列纪录短片，他和团队在 2021—2022 年走遍祖国大江南北，记录了 5 位（组）摄影师的创作历程。本书是同名系列纪录短片的延续，共包含 6 本分册。其中 5 本分别对应 214、林舒、宁凯与 Sabrina Scarpa 组合、林泃、张君钢与李洁组合，每册不仅收录了这位（组）摄影师的作品，还通过文字分享了他们对摄影的探索和思考，以及他们如何形成各自的拍摄主题。另一册则是熊小默和副导演苏兆阳作为观察者和记录者的拍摄幕后手记。

编　　著　熊小默
责任编辑　王　汀
书籍设计　曹耀鹏
责任印制　陈　犇

人民邮电出版社出版发行
北京市丰台区成寿寺路 11 号
邮　　编　100164
电子邮件　315@ptpress.com.cn
网　　址　https://www.ptpress.com.cn
北京雅昌艺术印刷有限公司印刷

开　本　889×1194　1/16
印　张　18
字　数　300 千字　　　　　读者服务热线　（010）81055296
定　价　268.00 元（全 6 册）　印装质量热线　（010）81055316
2023 年 3 月第 1 版　　　　　反盗版热线　　（010）81055315
2023 年 3 月北京第 1 次印刷　广告经营许可证　京东市监广登字 20170147 号

林舒

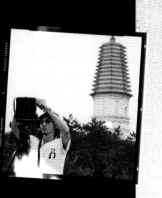

2017 年，林舒展开了一个宏大的计划：他要穿行中国，用大画幅相机为千百座历代古塔拍下肖像。这些曾经属于宗教的建筑遍布华夏南北，是人和天对话的古老工具，它们形制各异，有的今天仍金光闪闪，有的早已残破不堪。每座塔都是千百年的兴荣故事，在黑白底片上模糊了背景中的现代风景。作为一个画家出身的摄影师，油画代表了林舒内心的纠葛，而四年来寻塔拍照的一路，则是他重新认识世界的恣肆旅程。

「我相信，塔是精神外化的实体，摄影也是如此。」

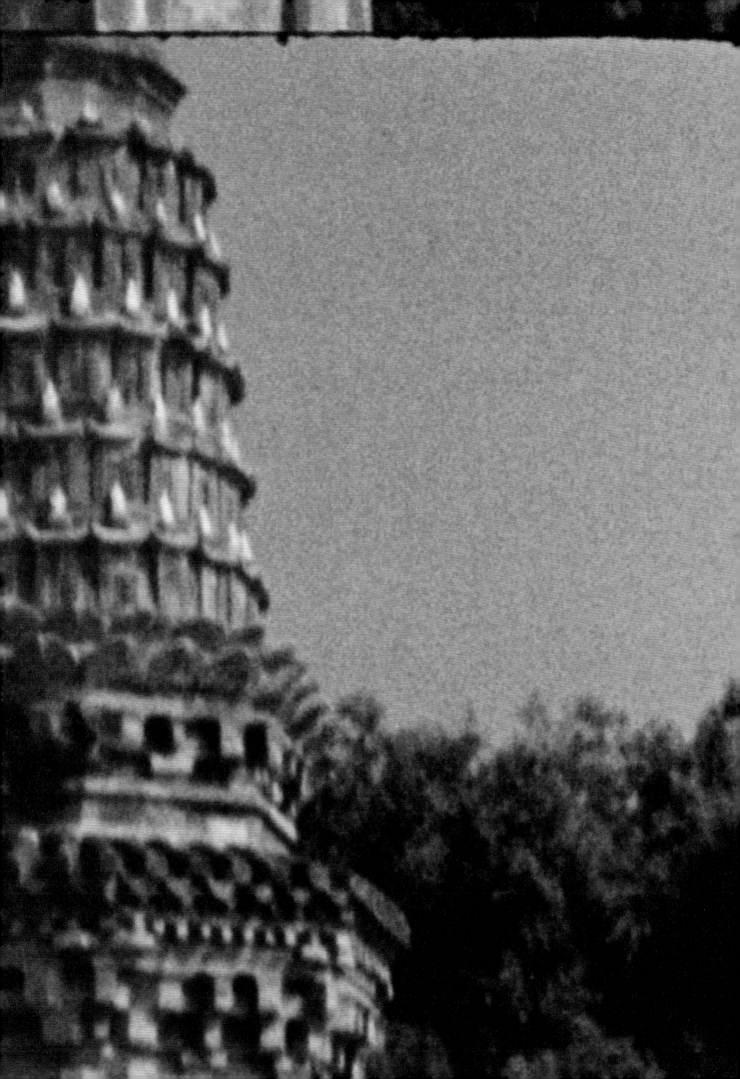

------ ------

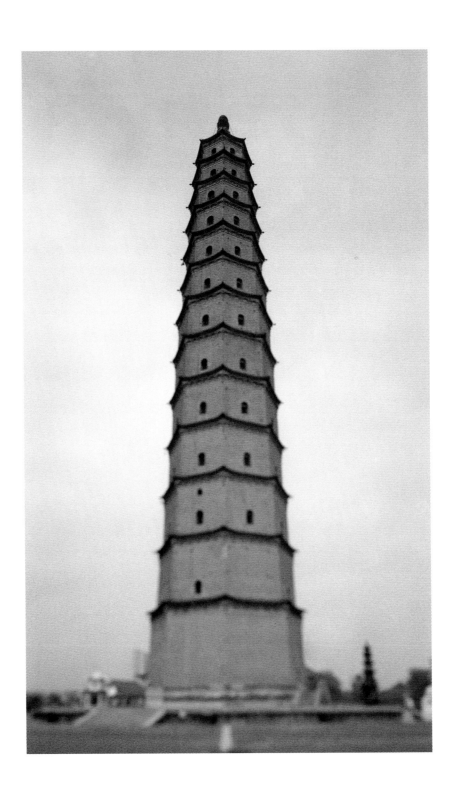

明　汾阳文峰塔

明　万固寺多宝佛塔

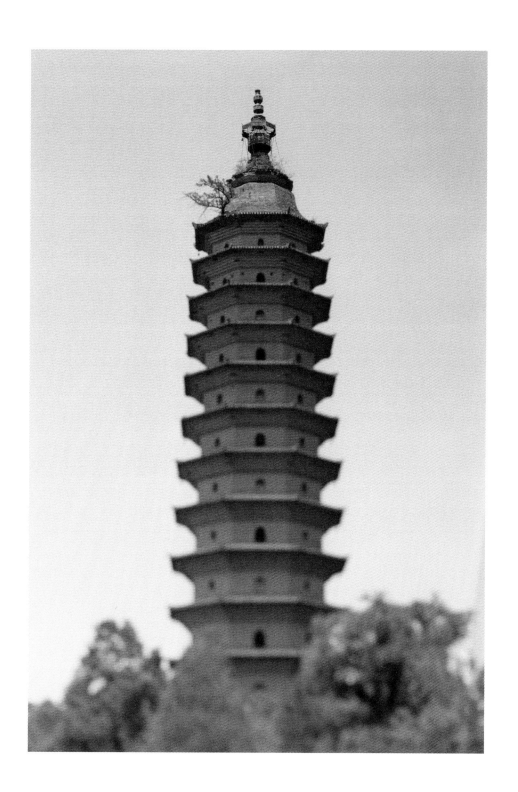

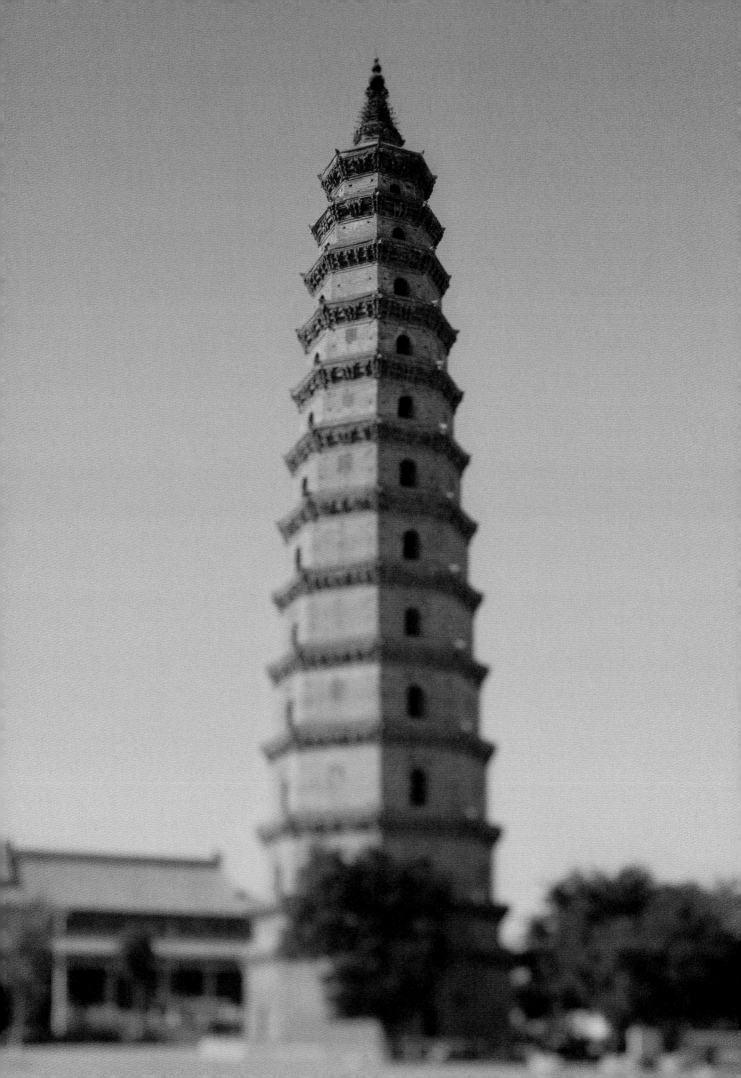

塔包括了
我感兴趣的各个方面，
比如古建筑、宗教等。

它有一种脱离现实的感觉，
有点不像是人类的造物。

特别是当环境合适的时候，
它会产生像电影《降临》里的
那种神秘感。

我大概是从 2017 年开始拍塔，
对我个人来说，一个比较根源也比较抽象的原因
大概是我生长在福建——这是一个传统氛围或者说
怪力乱神的氛围比较浓厚的地区。

宋　景州舍利塔

塔这种建筑很特别，它是不具备实
际用途的一种建筑，它是佛的象征。

我认为这和我对摄影的认识有一定
的关联。我更加注重摄影关于精神
性或者超越现实的部分，所以塔对
我来说是一个很好的拍摄对象。

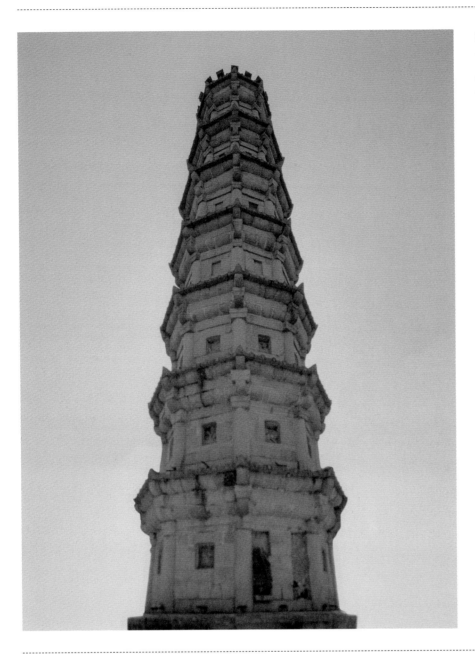

摄影对我意味着什么？大概是一个礼物吧。虽然我以前从未想过从事摄影，但我似乎有一种抓住什么并使它合理的天赋。

清　巽峰塔

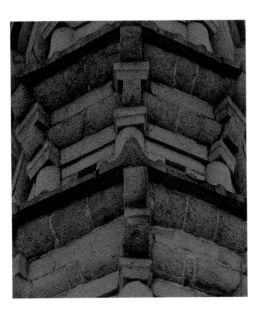

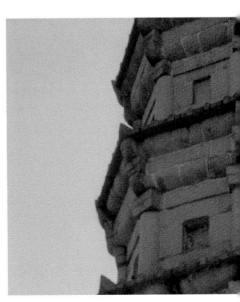

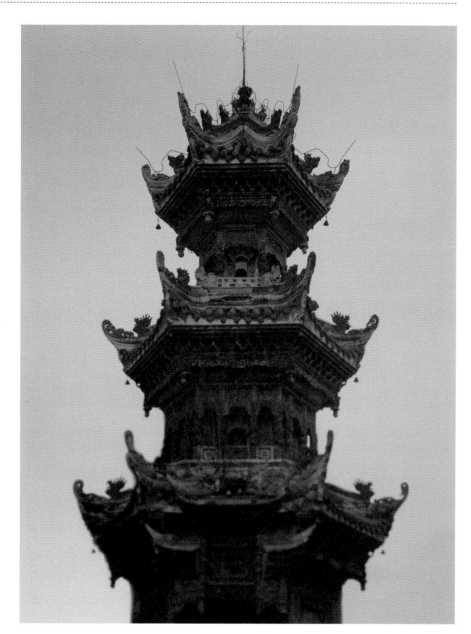

清　兴贤塔

我在我的信念与难以控制的生活之间摇摆时，摄影适时地降落在了我的生命中，此后我便没有停止过摄影。

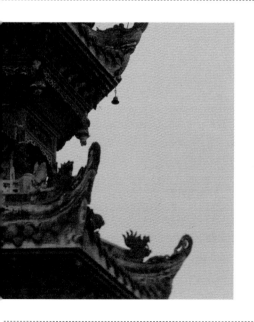

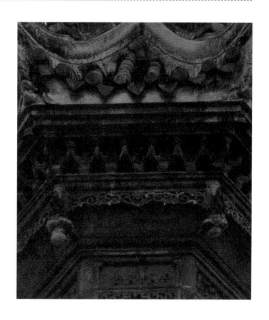

摇摆在
信念与生活
之间，
摄影
适时降落。

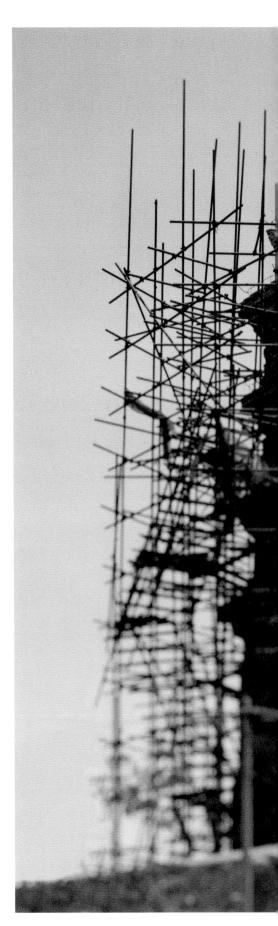

我相信人的信念是不会变的，
并相信摄影是一种艺术，即使
它不同于那些更为古老而且方
向明确的艺术形式。

元　西林寺塔

目前摄影的问题在于它可以做太多事了，但这是它发展历程的一条必经之路，就像其他艺术形式所经历的那样。

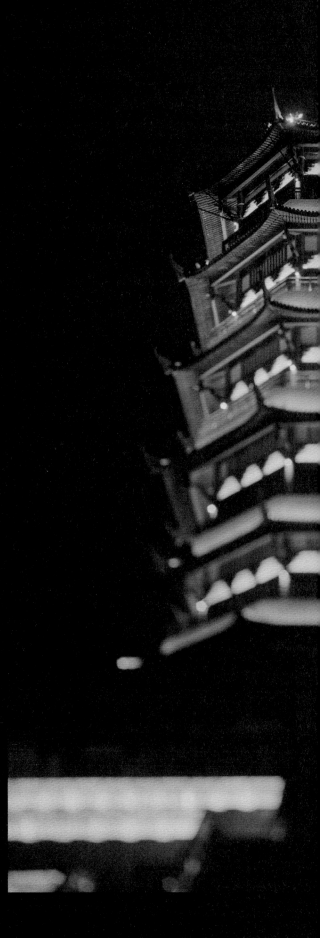

一个人如何理解摄影完全取决
于他如何看待摄影。

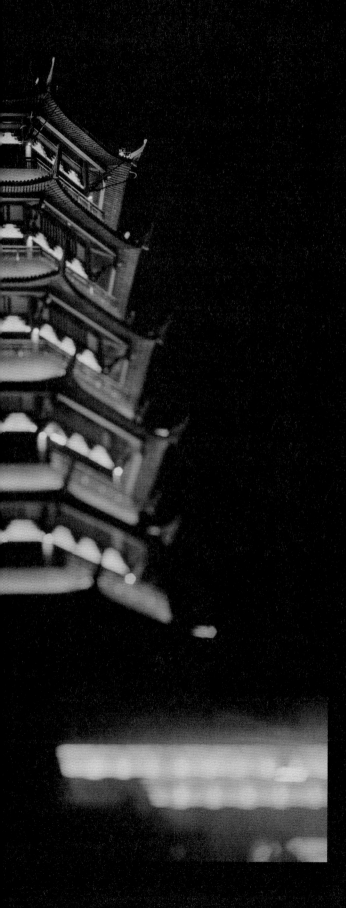

作为摄影师，我的创作方向可以
千变万化，它们并不一定直接指
向艺术。不过我还是愿意在介绍
自己时说："我是一个摄影师。"
随便别人将我想象成怎样。

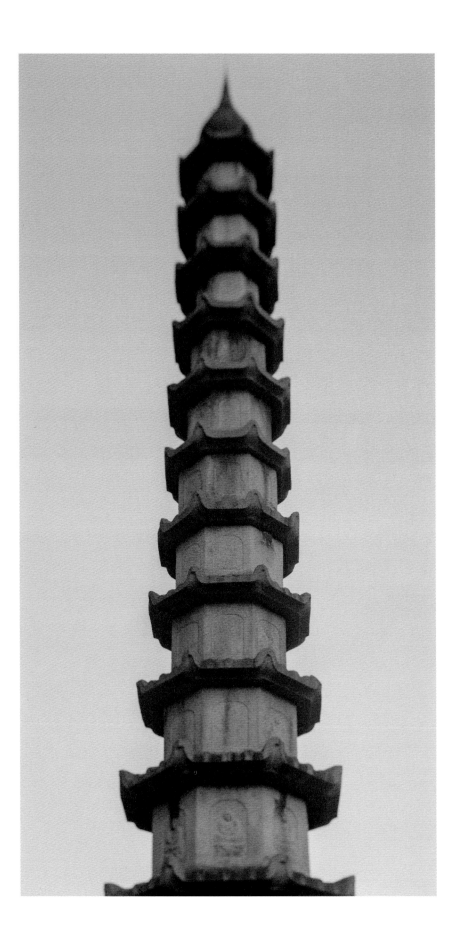

唐　万寿塔

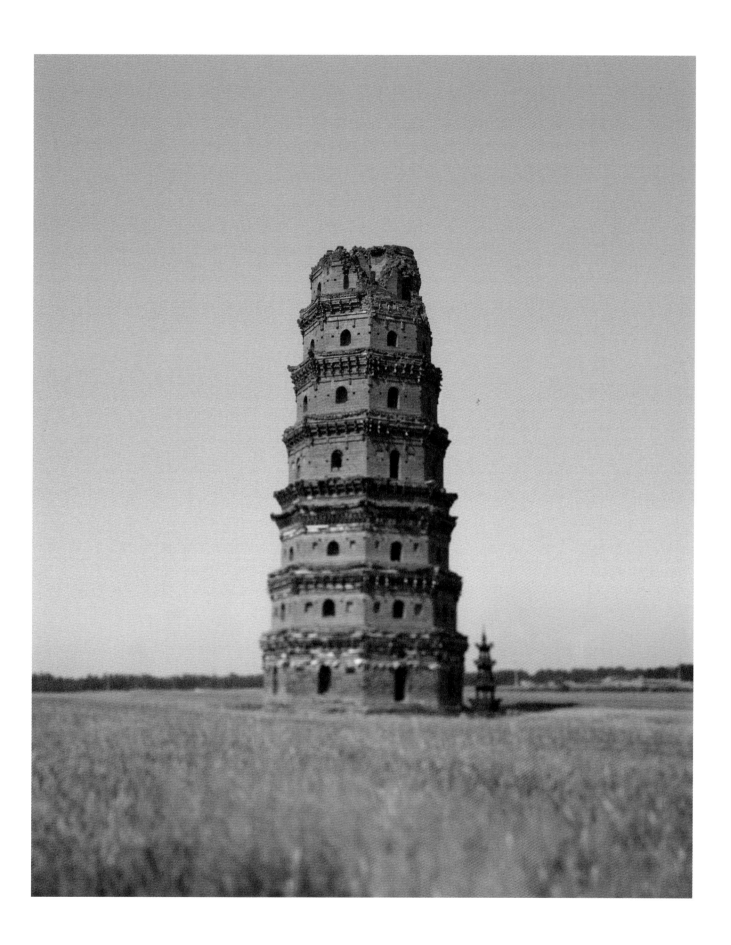

唐　灵光寺琉璃塔

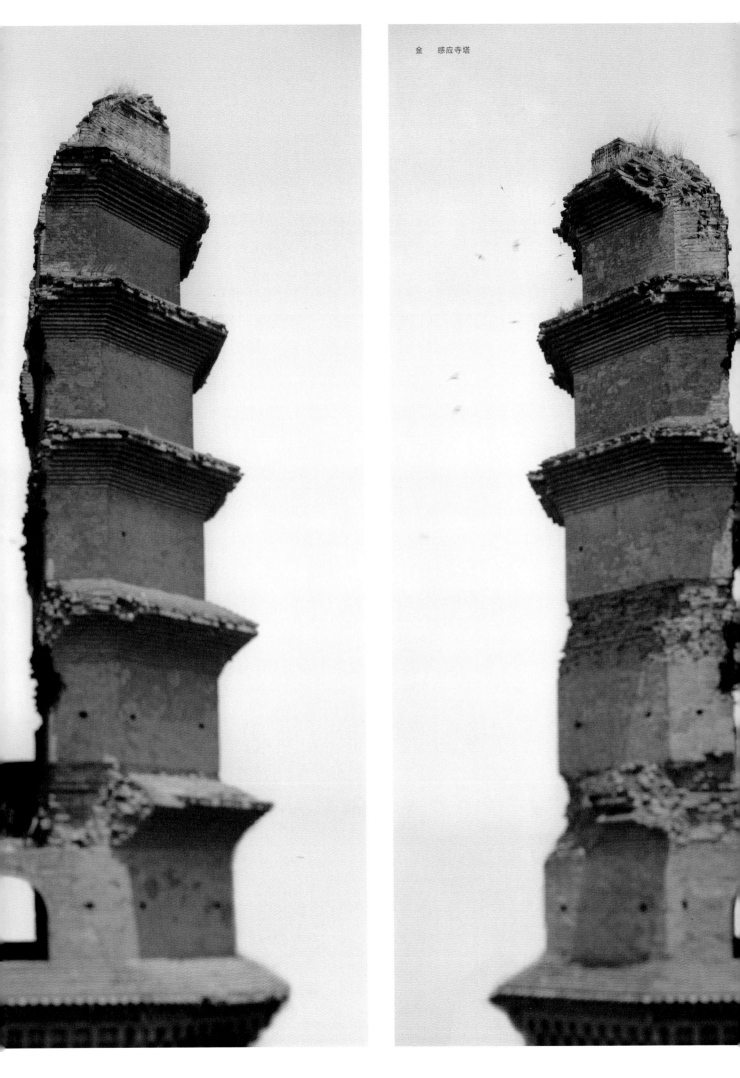

金 感应寺塔

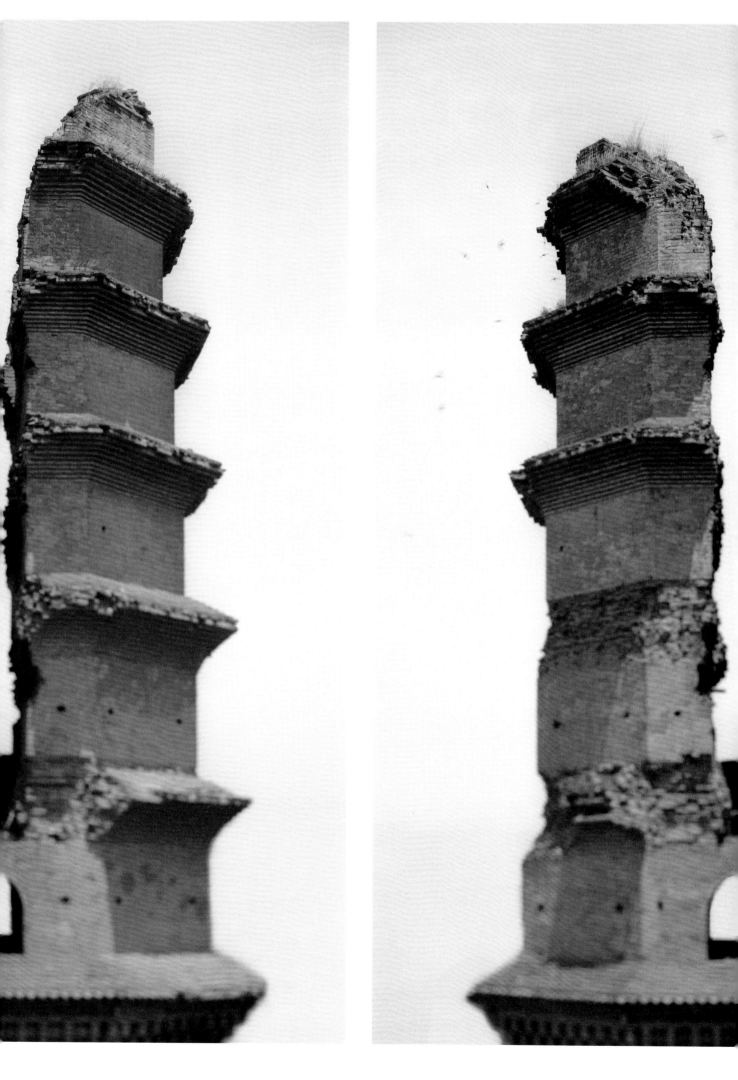

理性和逻辑
蕴含创作的
这正是创作

远远不能
动机和结果，
美妙的部分。

------ ------

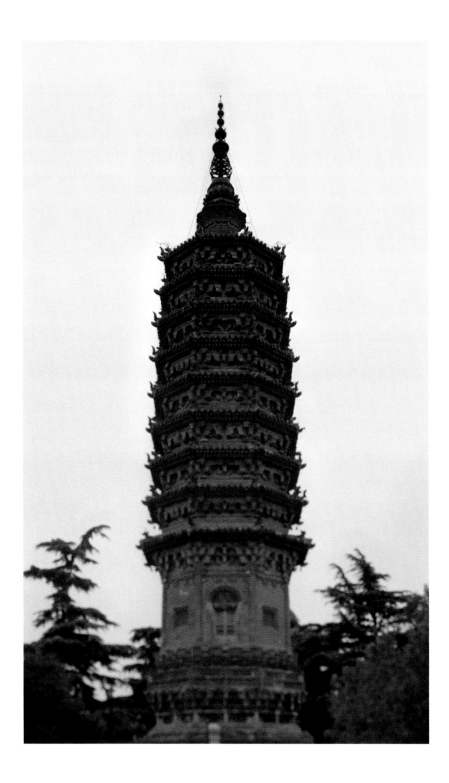

唐　澄灵塔

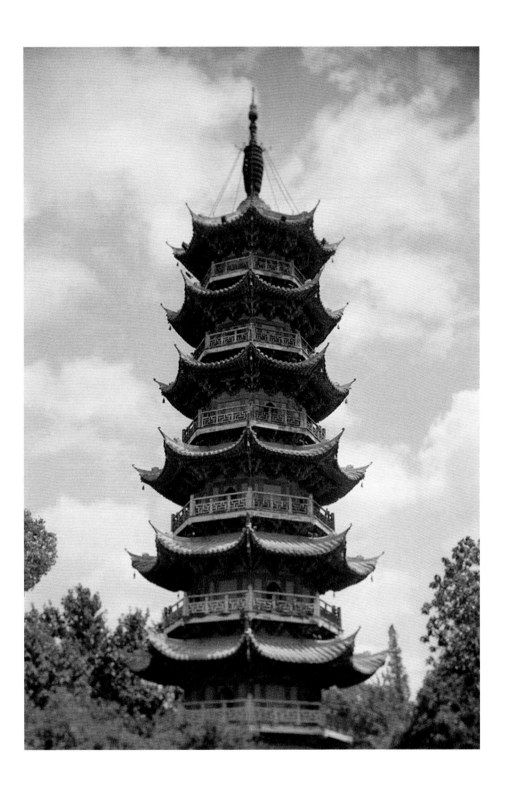

北宋　龙华塔

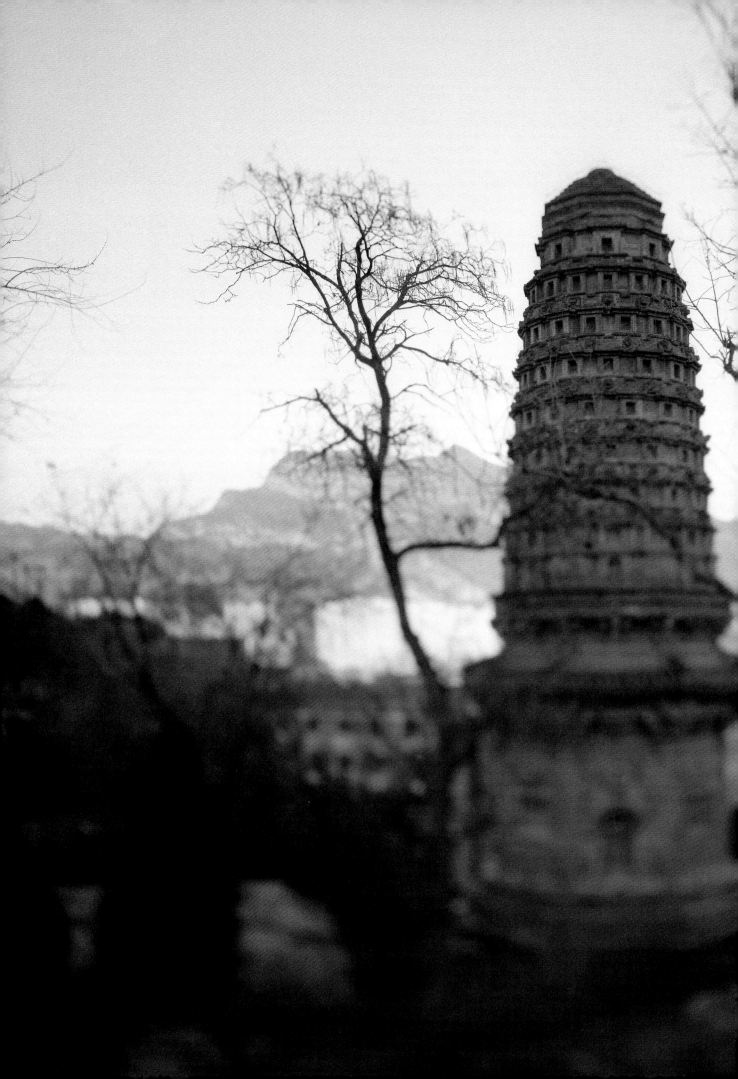

辽　万佛堂花塔

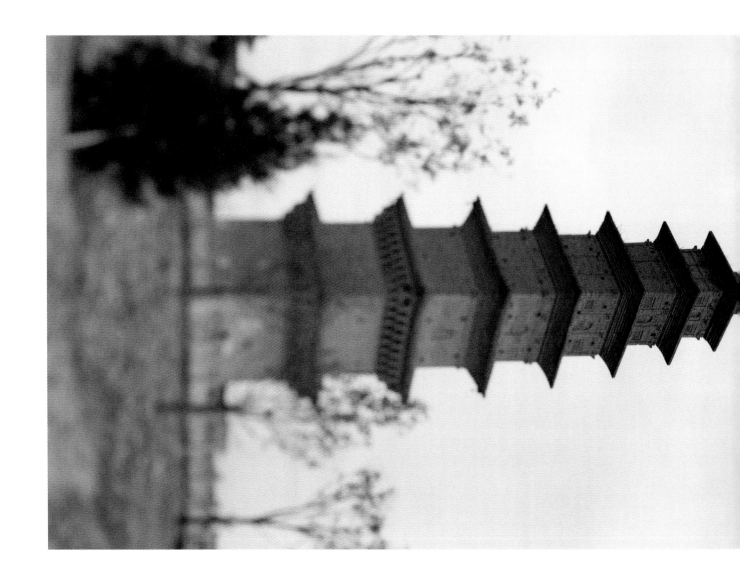

我觉得"活着"是一件需要证明的事，人总该全力以赴地去面对些什么才不枉人生此行。

宋　妙道寺双塔

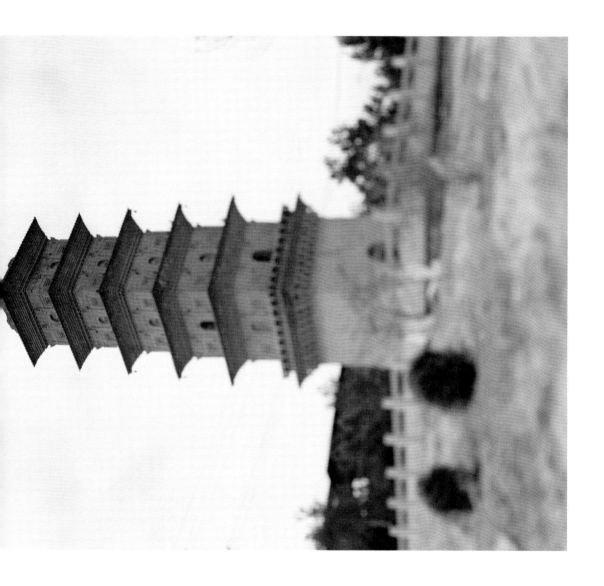

因此我愿意将摄影作为自己人生中一件
重要的事。虽然当摄影的理念在我眼前
闪现之时，我可能还不是那么坚定。

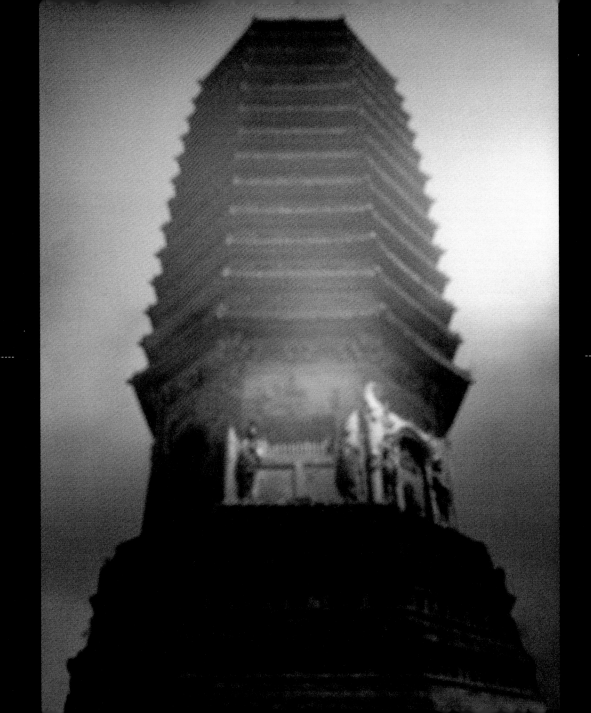

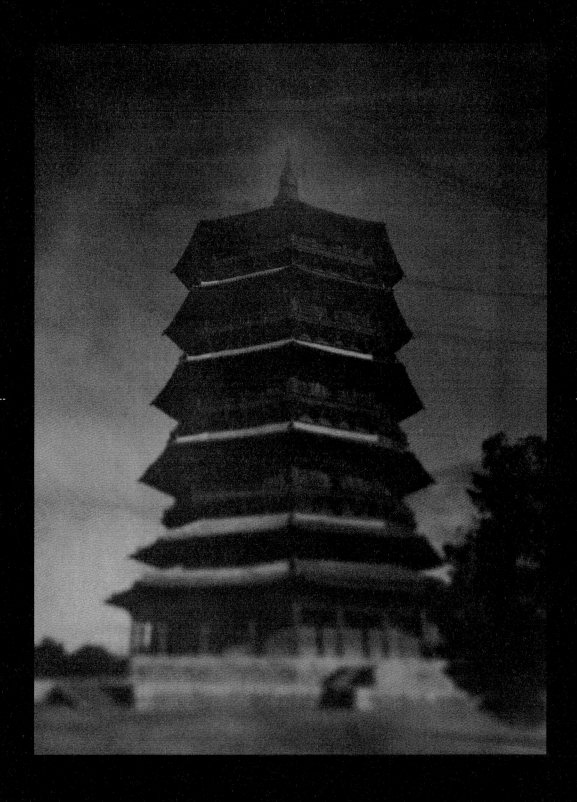

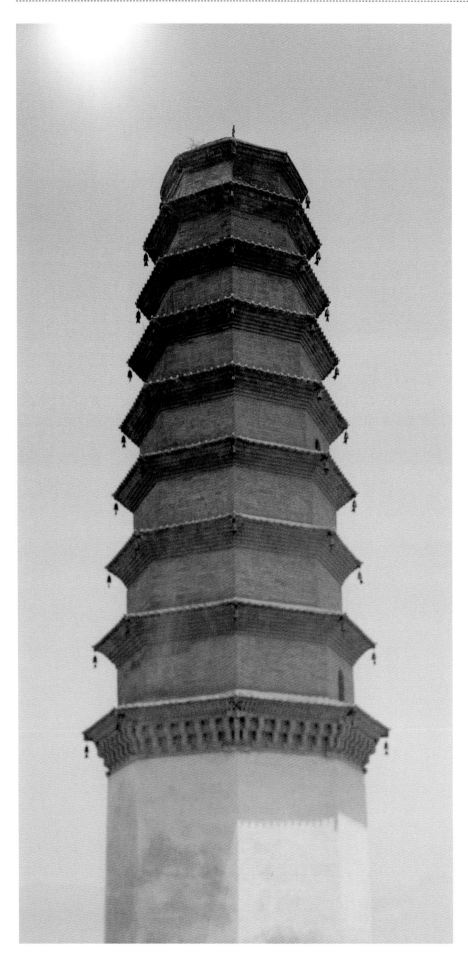

每当我开始有一些新的想法，总会问一问自己为什么，以说服自己继续拍下去。那些真正让我投入生命的大多是自己感到不得不做的事，并且往往越深入，理由就越牵强，以至于可以抛弃那些理由。

隋　崇州白塔

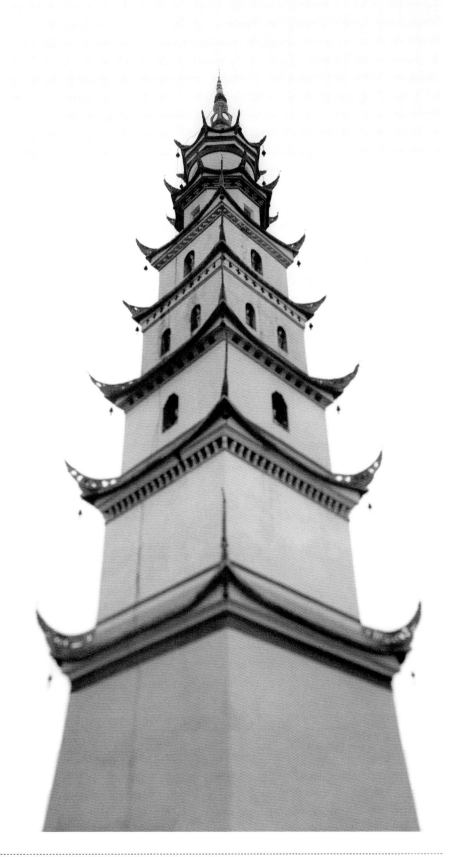

一组作品能不能持续创作下
去，并不在于某个可以言说
的理由，理性和逻辑远远不
能蕴含创作的动机和结果，
这正是创作美妙的部分。

最珍贵的
影像
并不来自于
创作，

它们在
生活与历史
中产生。

现代　景洪大金塔

对个人而言，最珍贵的影像并不是来自于创作，它们在生活与历史中产生，这对创作者来说常常是一个无可奈何的悖论，即便创作也是一种生活。

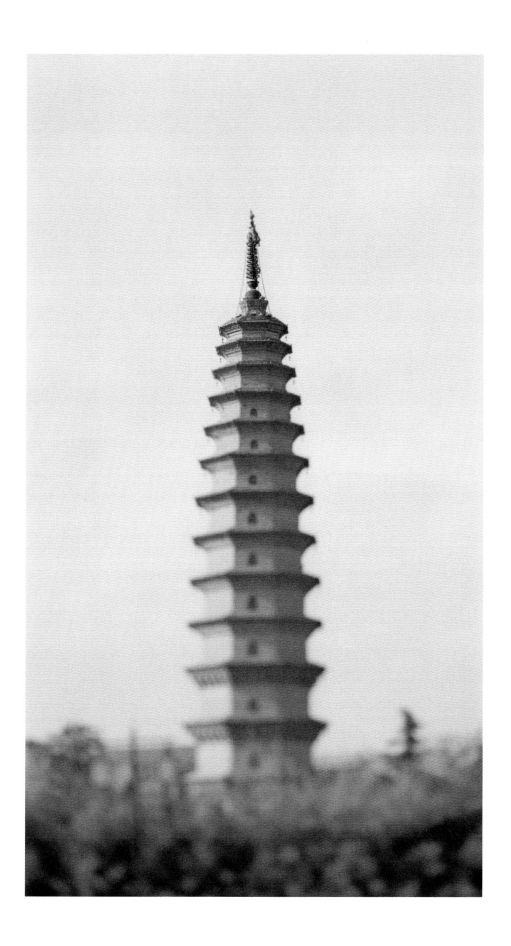

但摄影让我对具体的事物保持关注，这是近几年摄影带给我的一个感触。因为这一点在当下这个时代显得尤为重要。

北宋　寿圣寺塔

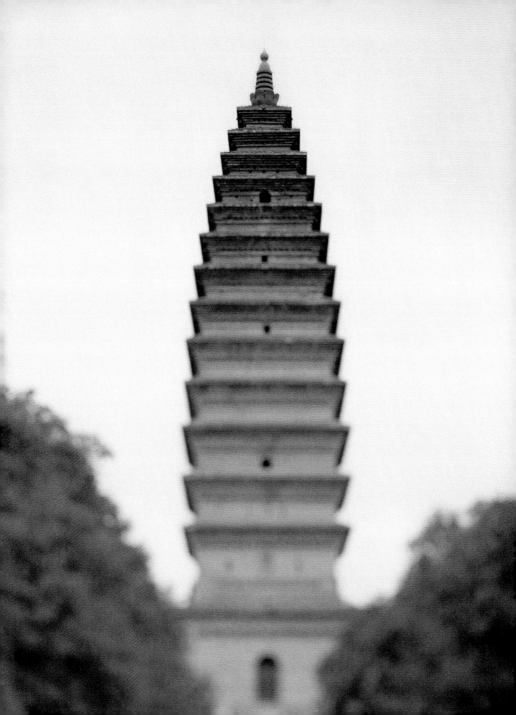

摄影能让我间接地了解现实的意义，当我
真正开始拍点儿什么，我感到自我与拍摄
对象双重的真实。

从这个意义上来说，尽管图片在这个时代
已经不能代表真实，但摄影这个行为依然
是体验真实最好的象征。

我的世界正在变得越来越分裂和虚无。只有具体的事物才可以激起个体的

体真实的情
感，而不是语不
抽象的词不
和概的。的
要被虚幻
碎片迷惑。

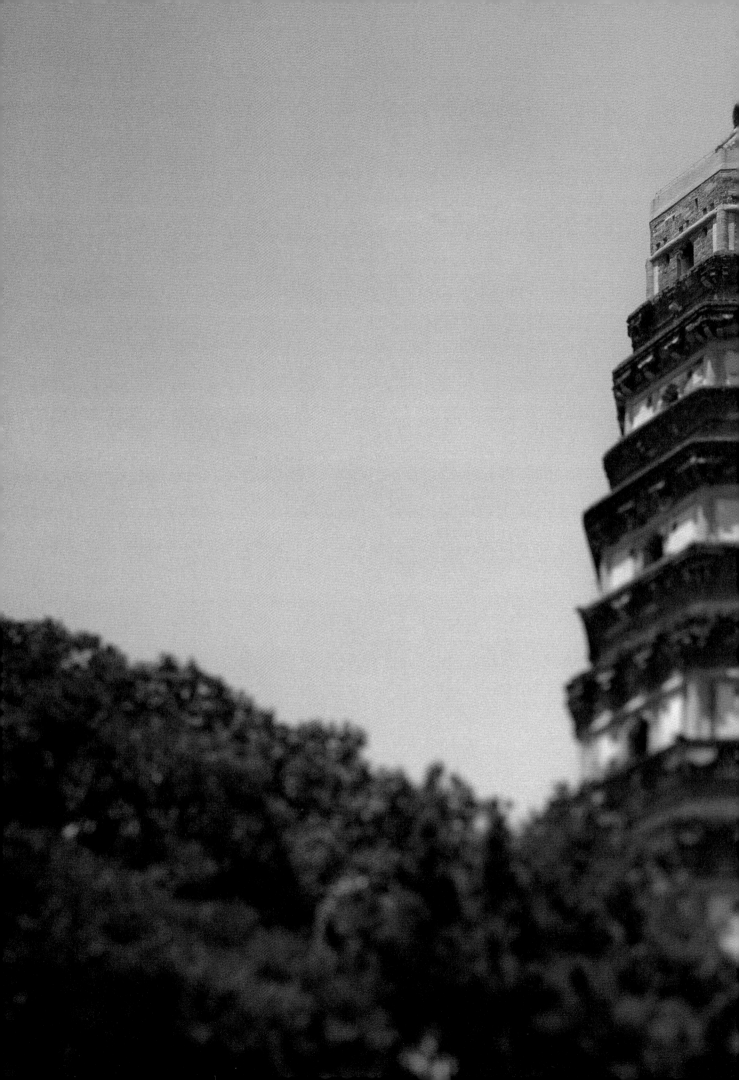

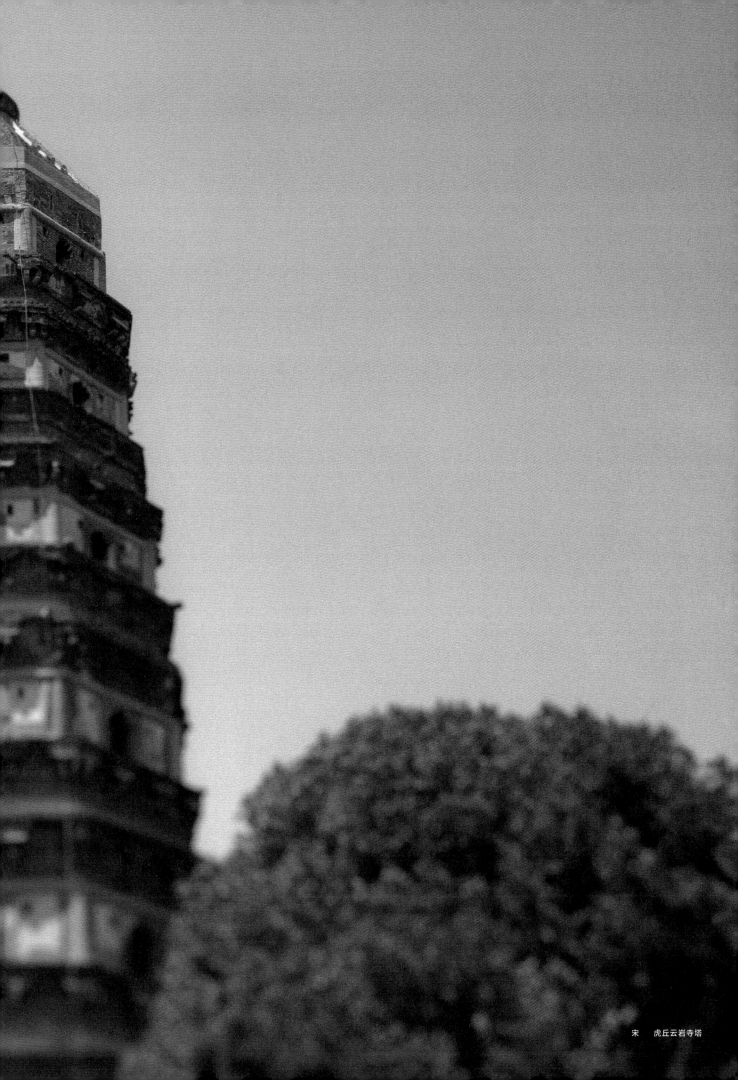

宋　虎丘云岩寺塔

我发现摄影正逐渐充满我的生活与思想的
缝隙，成为一种观察和思维方式，甚至反
客为主地成为我进入生活的方式。

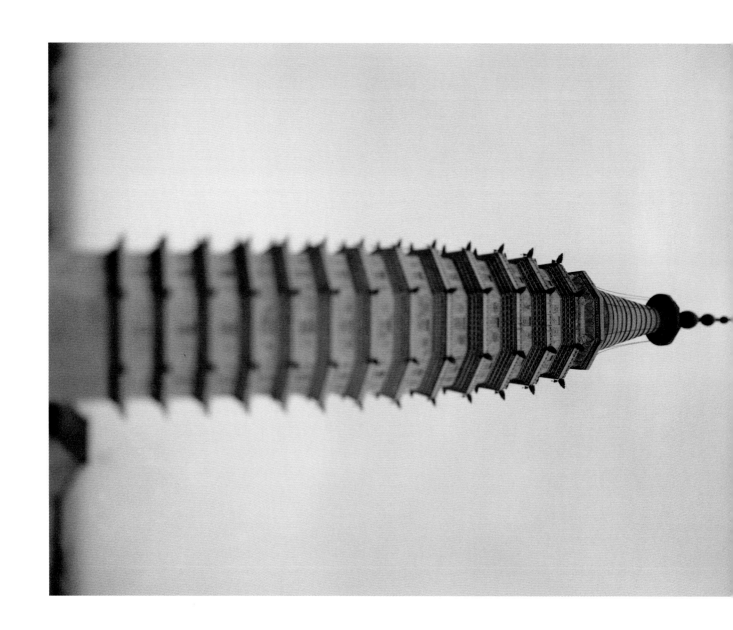

西夏　拜寺口双塔

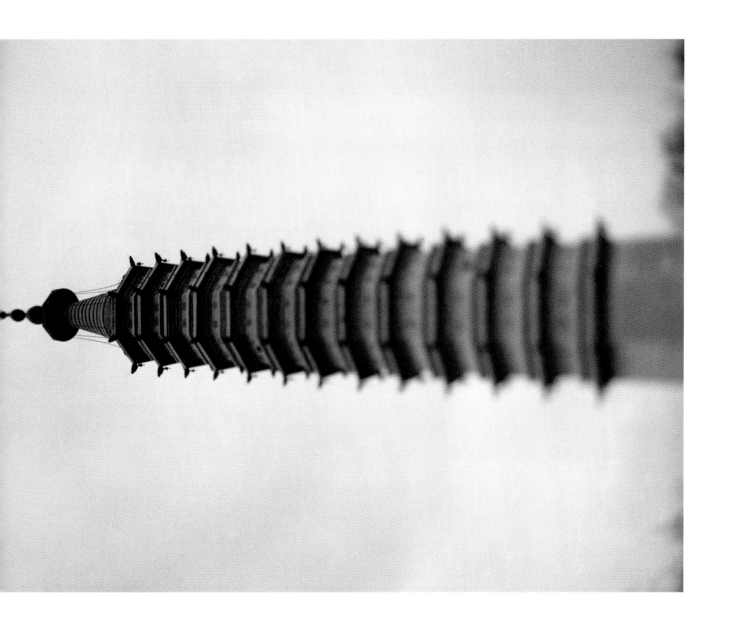

摄影令我想要拍下一切的徒劳无功、转瞬即逝的无可奈何、无足轻重的浮光掠影⋯⋯而这些在慢慢构筑我人生的意义。

转瞬即逝的无可奈何，无足轻重的浮光掠影，构筑出人生的意义。